美術家傳記叢書Ⅱ｜歷史‧榮光‧名作系列

曾培堯

〈聲聞乘〉

蔡獻友 著

臺南市政府文化局｜策劃　　藝術家出版社｜執行編輯

名家輩出・榮光傳世

隨著原臺南縣市合併升格為直轄市，臺南市美術館籌備委員會也在二〇一一年正式成立；這是清德主持市政宣示建構「文化首都」的一項具體行動，也是回應臺南地區藝文界先輩長期以來呼籲成立美術館的積極作為。

面對臺灣已有多座現代美術館的事實，臺南市美術館如何凸顯自我優勢，與這些經營有年的美術館齊驅並駕，甚至超越巔峰？所有的籌備委員一致認為：臺南自古以來為全臺首府，必須將人材薈萃、名家輩出的歷史優勢澈底發揮；《歷史・榮光・名作》系列叢書的出版，正是這個考量下的產物。

去年本系列出版第一套十二冊，計含：林朝英、林覺、潘春源、小早川篤四郎、陳澄波、陳玉峰、郭柏川、廖繼春、顏水龍、薛萬棟、蔡草如、陳英傑等人，問世以後，備受各方讚美與肯定。今年繼續推出第二系列，同樣是挑選臺南具代表性的先輩畫家十二人，分別是：謝琯樵、葉王、何金龍、朱玖瑩、林玉山、劉啓祥、蒲添生、潘麗水、曾培堯、翁崑德、張雲駒、吳超群等。光從這份名單，就可窺見臺南在臺灣美術史上的重要地位與豐富性；也期待這些藝術家的研究、出版，能成為市民美育最基本的教材，更成為奠定臺南美術未來持續發展最重要的基石。

感謝為這套叢書盡心調查、撰述的所有學者、研究者，更感謝所有藝術家家屬的全力配合、支持，也肯定本府文化局、美術館籌備處相關同仁和出版社的費心盡力。期待這套叢書能持續下去，讓更多的市民瞭解臺南這個城市過去曾經有過的歷史榮光與傳世名作，也驗證臺南市美術館作為「福爾摩沙最美麗的珍珠」，斯言不虛。

臺南市市長　賴清德

綻放臺南美術榮光

有人說，美術是最神祕、最直觀的藝術類別。它不像文學訴諸語言，沒有音樂飛揚的旋律，也無法如舞蹈般盡情展現肢體，然而正是如此寧靜的畫面，卻蘊藏了超乎吾人想像的啟示和力量；它可能隱喻了歷史上的傳奇故事，留下了史冊中的關鍵紀實，或者是無心插柳的創新，殫精竭慮的巧思，千百年來，這些優秀的美術作品並沒有隨著歲月的累積而塵埃漫漫，它們深藏的劃時代意義不言而喻，並且隨著時空變遷在文明長河裡光彩自現，深邃動人。

臺南是充滿人文藝術氛圍的文化古都，各具特色的歷史陳跡固然引人入勝，然而，除此之外，不同時期不同階段的藝術發展、前輩名家更是古都風采煥發的重要因素。回顧過往，清領時期林覺逸筆草草的水墨畫作、葉王被譽為「臺灣絕技」的交趾陶創作，日治時期郭柏川捨形取意的油畫、林玉山典雅麗緻的膠彩畫，潘春源、潘麗水父子細膩生動的民俗畫作，顏水龍、陳玉峰、張雲駒、吳超群……，這些名字不僅是臺南文化底蘊的築基，更是臺南、臺灣美術與時俱進、百花齊放的見證。

我們不禁要問，是什麼樣的人生經驗，什麼樣的成長歷程，才能揮灑如此斑斕的彩筆，成就如此不凡的藝術境界？《歷史‧榮光‧名作》美術家叢書系列，即是為了讓社會大眾更進一步了解這些大臺南地區成就斐然的前輩藝術家，他們用生命為墨揮灑的曠世名作，究竟蘊藏了怎樣的人生故事，怎樣的藝術理念？本期接續第一期專輯，以學術為基底，大眾化為訴求，邀請國內知名藝術史家執筆，深入淺出的介紹本市歷來知名藝術家及其作品，盼能重新綻放不朽榮光。

臺南市美術館仍處於籌備階段，我們推動臺南美術發展，建構臺南美術史完整脈絡的的決心和努力亦絲毫不敢停歇，除了館舍硬體規劃、館藏充實持續進行外，《歷史‧榮光‧名作》這套叢書長時間、大規模的地方美術史回溯，更代表了臺南市美術館軟硬體均衡發展的籌設方向與企圖。縣市合併後，各界對於「文化首都」的文化事務始終抱持著高度期待，捨棄了短暫的煙火、譁眾的活動，我們在地深耕、傳承創新的腳步，仍在豪邁展開。

臺南市政府文化局長

目　錄

歷史・榮光・名作系列 II

太平境教會（一）府城
1955年

市場口　1952年

府城孔廟大成殿（三）
1955年

生命之初63-10　1963年

生命63-3無象　1963年

生命─6715熾烈
1967年

1941-50　　　　　　　**1951-60**　　　　　　　**1961-70**

赤崁樓（二）　1956年

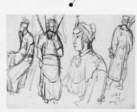

秋　1958年

人物素描　1958年

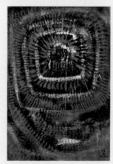

生命─656迴　1965年

生命─683天人合一
1968年

重生　1988年

獨覺乘　1974年

盼　1990年

天道　1970年

聲聞乘　1974年

1971-80　　　　1981-90　　　　1991-2000

生命－6813　1968年

無題　1971年

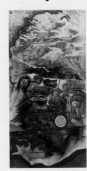

北海黃花夢　1978年

法門無量誓願學
1981年

華藏淨土（四）自他兼濟
1983年

1.

曾培堯名作——
〈聲聞乘〉

曾培堯
聲聞乘

1974 油彩、畫布
91×72.8cm

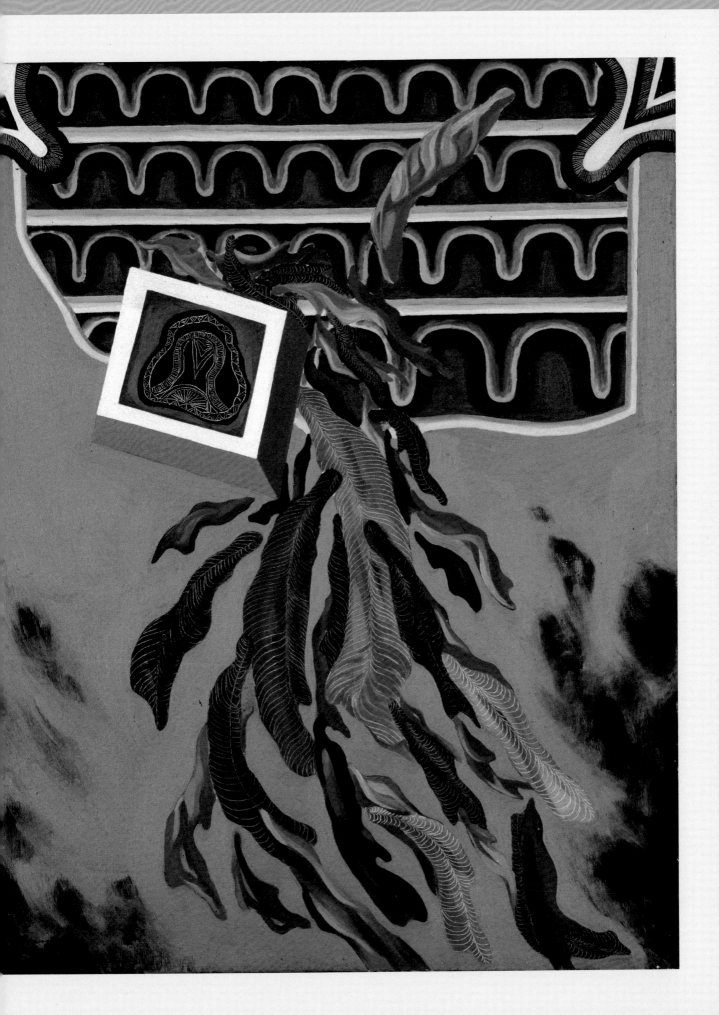

從拓荒到信仰

一位藝術家在自己有限的創作生命當中，如何定位、審視並且要求自己，最終將界定其創作之格局；舉凡林布蘭特（Rembrandt van Rijn, 1606-1669）、塞尚（Paul Cézanne, 1839-1906）、莫內（Claude Monet, 1840-1926）以至於畢卡索（Pablo Picasso, 1881-1973）等，皆在自身的創作生涯裡，立下了一座標示著時代與革新的豐碑。但是這樣的偉業、這樣的逆勢為事，卻是身處於後現代社會中的你我所難以理解的，因為我們已經太習慣觀看，或者太過於包容，藉由各種感官所能夠感知到的任何藝術創作。所以我們已經無從得知，要透過藝術創作來穿越一個時代的思考帷幕，是何等困難的事了。當亞瑟‧丹托（Arthur C. Danto, 1924-2013）於一九八四年提出「藝術終結」之後，藝術創作已經正式將「何為藝術」的大論述澈底抹除，取而代之的提問則變成「何者不能為藝術」了，影響所及，即是藝術家開始將藝術創作中所肩負的時代使命感放下，逐步卸掉開拓者的裝束，而扮起觀察家的角色。這樣的轉變，無疑讓藝術家的身上少了那麼一點革命的硝煙味，也淡化了與時代碰撞的痛楚。房龍（Hendrik Willem van Loon, 1882-1944）說：「真正的藝術家和哲學家一樣，是個拓荒者。他離開人們經常走的路去找尋一條

曾培堯　三密
1973　油彩、畫布
91×116.7cm

1 房龍著，衣成信譯，《人類的藝術》，臺北市：知書房，1999，頁11。

新道，常常一去不復返。」[1]曾培堯在藝術道路上一路走來，踩踏出來的印記並不少於任何人，難得的是，這條路他走得明確且堅定，每每在看似路已到盡頭的時候，又能再撞出一個出口，延續他的創作軌跡，以至於路愈踏愈遠，痕跡愈刻愈深。

曾培堯的〈聲聞乘〉一作，完成於一九七四年，依其創作自述裡所界定的，是屬於一九六二年起持續展開的「生命系列」七階段中的第五階

曾培堯　四曼　1973
油彩、畫布　72.8×91cm

段「自然、神性、人性和生命的虛實關係」時期的作品。曾培堯在自述中提到，一九七二年的一次赴美交流訪視，是影響其創作風格與思維，轉向至另一階段的關鍵點，這個階段的曾培堯，在廣泛吸取了西方藝術的養分後，深刻感受到一塊土地對一個文明滋養的重要性，血液裡所流淌的那份屬於東方家鄉的本質信仰，翻騰得格外激烈，而回到生命與創作起始地的臺南，對神性的悟求，也正式進入了曾培堯的創作裡，〈聲聞乘〉即是這一命題的典型之作。從其作品中，我們可以看到藝術家如何將創作與修行整合為一，如何畫出自己的處世之道；那是切斷一切見思煩惱的內省之作，亦是對家鄉、對社會、對世界的發覿之作。

▎〈聲聞乘〉之象徵與實踐

　　一九七三年，當曾培堯的創作進入到「生命系列」的第五個階段，亦

即「自然、神性、人性和生命的虛實關係」時，作品之中摻入了過往所沒有的神佛形象，這些形象的出現，意謂著他對於凡俗之外，一種更超然之道德境域的渴求。

　　不同於西方宗教繪畫，曾培堯不以具象風格來敍述情節，選擇用較為隱晦的抽象及變形手法來詮釋信仰議題，所以在他的繪畫當中，神佛大多以象徵的方式出現，並安排在人性脆弱與道德沉淪之時，提供心靈的寄託。〈聲聞乘〉一作的作品名稱，來自佛教的一種修行法門，所謂「聲聞乘」（梵語讀：Sravaka-yana），指的是因聽聞佛音聲與修四聖諦法門而悟道的人，而「四聖諦法門」指的則是苦諦、集諦、滅諦與道諦，最終再依其修行境界，得獲四果，即預流果（天上人間返回七次始證聖果）、一來果（只須再來人間一次）、不還果（不須再來人間受生）與阿羅漢果（斷盡一切煩惱，得盡智而受世間大供養之聖者）。以此修行法門為題入畫，說明了曾培堯在佛學追求上的一種自我期許，藝術創作在此亦可視為其佛學體悟的具體實踐。曾培堯將佛法的修習與藝術的創作二元歸一，也造就了曾培堯的藝術在意涵上難以比擬的深度。

　　若從「聲聞乘」的佛義來觀看〈聲聞乘〉一作，我們不難解讀曾培堯在畫面構成中的巧思安排。畫中由下往上揚升的扭曲人形，象徵著追求佛學至理的芸芸大眾；上方的紅橙色塊內所分割的四個層次，我們可以將其視為修行者所修之苦諦、集諦、滅諦與道諦等「四聖諦法門」，這四個層次裡的紅橙色波狀色面，可視為在四聖諦法門裡苦心悟道的修行者；而中央偏左的硬邊盒狀物，其指涉的意義有二：釋迦牟尼佛或阿羅漢果。曾培堯將「聲聞乘」從聽聞佛音到證得阿羅漢果的整個過程，以一種非具象（亦非完全抽象）的方式視覺化了，使得〈聲聞乘〉宛如一部圖像化的佛學典籍。

　　創作對於曾培堯而言，並非僅是完成一件作品，更是一種道德責任的實踐。〈聲聞乘〉所要表達的，或許是曾培堯期許自身能聽聞佛陀之音聲而覺悟；但透過藝術形式的傳達，所成就的卻僅非己悟，亦能悟人。這件作品表徵的是小乘佛教修己的思維，但卻擁有大乘佛教渡人的彰顯與實踐。

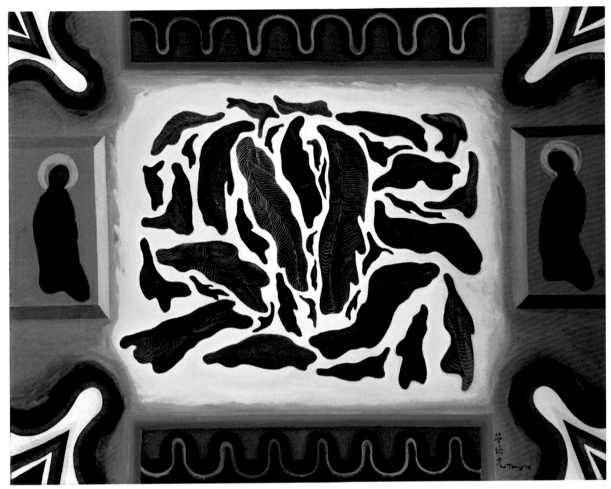

曾培堯　正信　1974
油彩、畫布
91×116.7cm

▍〈聲聞乘〉之視覺構成

　　〈聲聞乘〉一作，在繪製手法上巧妙運用了現代主義的諸多表現風格，若逐一審視，會驚覺曾培堯所呈現的多重表現技法，彼此之間的交融作用是如此協調自然，在寧靜和諧的統調裡，又可隱然感受到其雄渾氣勢，這充分顯示了其對現代主義諸多表現技法與媒材使用的高度熟稔。曾培堯在一九五五年後，創作風格從具象轉為抽象，作品中的意涵豐富性無論在深度、廣度上，皆邁進了另一層次，雖然畫面語彙轉為抽象，但仍不難從此作看出其扎實的素描根基，所以畫面中呈現的造形語言，在自由流動的狀態下，亦不失其精確的構成與安排。〈聲聞乘〉一作中的整體視覺構成，我們可以從以下二點切入觀看：

一、多樣性的風格聚合

　　曾培堯對於西方現代藝術的變革與脈絡有著清楚的認識及體悟，在他從對視覺表象物的形似追求，轉而進入對內在生命的探求時，我們看到他逐步抹除真實物形的框架，讓色彩與筆觸從畫面中掙脫而出。〈聲聞乘〉的畫面中沒有一眼即可辨識的物體形象，有的僅是色彩、色面及抽象的形與線。從這件作品中，我們可以尋得許多來自現代主義的脈絡，而這些脈絡每一條都供應曾培堯在創作上所需的養分。這些養分來自於：

　　1. 超現實主義（Surrealism）：曾培堯在作品中經營出如同超現實主義那般，以探索潛意識中的矛盾為主，其作品蘊含著生與死、過去與未來等。此派的藝術家也因為要表達作品裡的奇思異想，進而運用了拓印、黏貼、自動性技法等間接繪畫表現手法；而細膩寫實的技法，也是表達超現實世界的常用手法之一。在〈聲聞乘〉這件作品當中，從整體畫面的構成營造與局部物件的描繪上，我們都能看到超現實主義的影響。

　　2. 抽象表現主義（Abstract Expressionism）：即一種把抽象主義的形式與表現主義的感情結合起來的非再現性繪畫風格。其筆觸粗獷挺拔，色彩呈現自然流暢的偶發效果；幾何構成、美學與形象被弱化，在繪畫事件中以不精確、不可預知的方式，著重心理的即興表現力量，發展出一種極富個人語彙和潛意識想像的非理性畫風。此風格強調創作的行動與情緒在作品中留下痕跡。曾培堯的〈聲聞乘〉在局部性的背景處理上，可以看到此種表現手法。

　　3. 色域繪畫（Color-field Painting）與硬邊繪畫（Hard Edge Painting）：色域繪畫強調色彩在其所屬的場域當中，有其自身的視覺渲染張力，而硬邊繪畫則以清晰明確的幾何圖塊，製造平坦的平面感，嚴謹而理性。這二種風格的運用，讓曾培堯的〈聲聞乘〉產生一種蕭穆、冷凝的氛圍。

二、衝突性的視覺對比

　　觀看〈聲聞乘〉這件作品，我們很容易從那看似靜謐的表象中，感受到一波波沉重勁力的湧襲，這種力道若進一步細品，會發現那是畫面中多項元素之間相互牽引拉扯而成；就如同拔河一般，倘若雙方勝負是以壓倒性的方式完成，那麼期間我們感受到的，是一種一瀉千里的力怠感、一種氣力流失

的削弱感，唯有勢均力敵之僵持所形成暫時性靜止的那一瞬間，那種動態的力度均衡才能臻至頂峰。曾培堯在畫面中巧妙使用了多組視覺上的對比手法，製造出層次豐富的張力與均衡。我們可以從畫面上分析出的視覺對比組合有：

　　1. 直線與曲線：畫面中央之盒狀物的方直邊線與上方密合空間之不規則狀框線。

　　2. 輕柔與厚重：畫面中央的羽狀抽象人形，扭動而揚升，呈現無重力的輕柔感；而盒狀物雖呈現傾斜飄浮狀，但其邊框卻令人有堅硬厚實之沉重感。

　　3. 冷色與暖色：畫面上方的紅橙暖色色塊與冷色調基底。

　　4. 平塗與揮刷：畫面中央的盒狀物與中明度的藍色背景，以一種無筆觸的勻塗手法呈現，而中明度藍色背景的右下與左下角，保留出近乎黑色的基底顏色；在藍與黑之間，則以一種動勢強烈揮刷的筆法作為交界，此處雖為畫面之背景，卻能提供突襯與抬升主題物之力量。

　　5. 靜止與騷動：平塗與揮刷兩種不同的筆觸，同時也製造了動與靜的兩極效果，而畫面中央那盒狀物以一種略微傾斜的方式置入，造成畫面上飄浮而不穩定的視覺感受。

　　6. 規律與不規律：紅橙暖色色塊裡的規律性波狀曲線，以及畫面中央由下而上延伸的抽象扭曲人形。

　　這諸多對比效果若個別觀之，則彼此抗衡、相互牽制；但若從整體來看，則相互突襯，卻又協調統一。曾培堯對畫面形式掌握的精煉能力，在此充分展現。

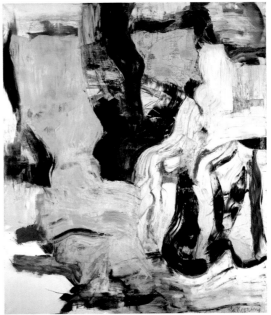

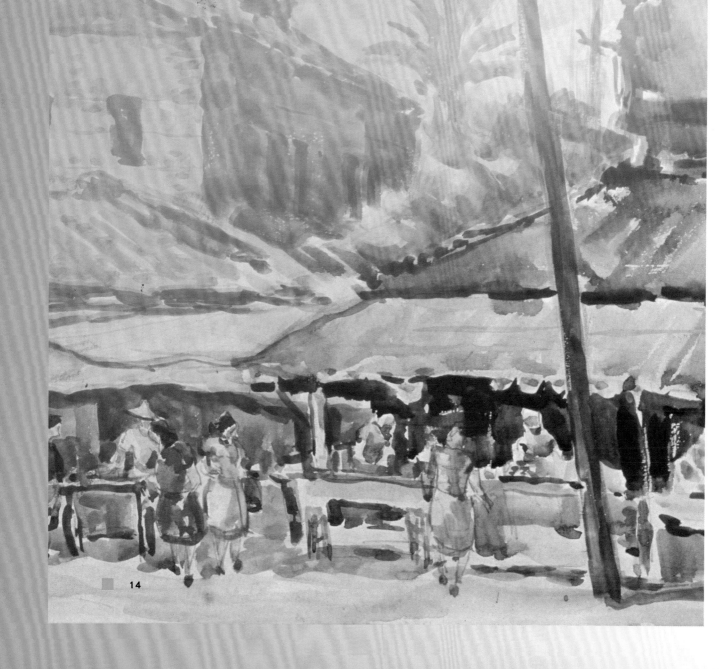

2.

探尋生命本質與
永恆的實踐者
——曾培堯的生平

謳歌生命的畫家

提及曾培堯，筆者的腦海裡還浮現出一位現代藝術巨匠的身影──超現實主義畫家夏卡爾（Marc Chagall, 1887-1985）。夏卡爾從小就喜歡畫畫，不富裕的生活環境，加上嚴格禁止繪製圖像的信仰傳統，本應限制夏卡爾成為畫家的路，再加上他生命中經歷過兩次的世界大戰，尤其第二次世界大戰時受到政治迫害，迫使他離開歐洲，但是夏卡爾透過他的創作，向全世界證明他是二十世紀的藝術大師。夏卡爾的作品主題時常呈現他悲苦的童年與家鄉景象、對擁有超能力般的馬戲團的渴望與想像、他與最心愛的妻子蓓拉的畫像及綻放的花朵……。從夏卡爾的作品畫面無論是造形或色彩，還是其流露出的情感來看，我們似乎可以強烈感受到夏卡爾對這一切是感恩的，是感動的，夏卡爾欣然接受所有生命過程中給予他的考驗與衝擊，並把這些生命的火花轉譯成一幅幅溫馨生動的畫面，這些畫面不論歷時多久，都將持續影響著後世，每一位觀賞者因為作品的啟示而振奮，也因為作品帶給他們的力量去認識生命、肯定生命。

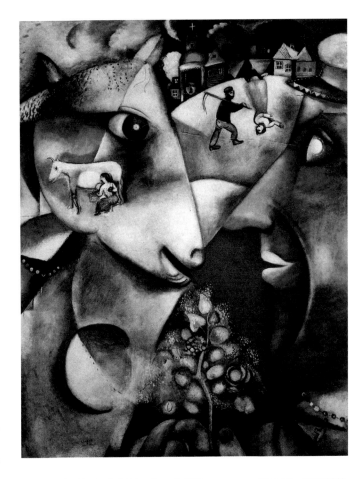

夏卡爾　我與村莊
1911　油彩、畫布
192.1×151.4cm
紐約現代美術館藏

對筆者來說，曾培堯的生命歷程與創作中對生命內涵的探索與肯定，是可比擬於夏卡爾的。以生命作為議題及創作方向的曾培堯，幾乎窮其一生的歲月及精神探索生命的真義與價值：人因何而存在？經歷這許許多多的淬鍊後，在化為一抔塵土前，在最終又將留下些什麼？遺留在畫布上的思維與精神，是後世的我們所能看見及推崇肯定的，而他為藝術及文化所默默耕耘與付出的貢獻，則賦予藝術永恆的生命，生生不息地傳承下去。

生平與簡述

　　曾培堯，一九二七年出生於臺南府城世家，父親曾耀昆從事教育工作，於臺南市安平石門國小擔任校長；母親鄭氏是位賢德的家庭主婦，在家打理一切事務，且擅長財務方面的規劃與管理，將內外打理得井然有序。曾培堯為家中長子，是位深具責任感與愛心的兄長，事親至孝，認為身為長子應該隨侍在父母左右，經常陪伴著父母促膝長談至深夜而不疲，很少拂逆父母，更是體恤雙親，凡事必與父母商量，事事尊重雙親。

　　一位畫家投注畢生的精力在藝術創作上，且永不退卻，必有其因緣。關於這一點，經筆者訪談其家人，得知曾培堯小的時侯，受叔叔曾耀岳赴日留學習畫的影響，暗藏了他對繪畫的興趣；另一重要的線索，則是曾培堯於創作自述中所說：「我和繪畫結緣是早在日治時代公學校（臺南市港公學校）三年級的時候。有一次有一位頭髮半白的日本老畫家在家的附近臺南大天后宮寫生，且畫我從來沒見過的油畫……我不知道這位老畫家的名字，但過了五十多年後的現在，仍記得他那炯炯發亮的眼睛，紅潤雙頰，有些童臉的面孔和作畫時那忘我的神態，現在我成為一個專業從事繪畫的創作者，可以說是這一位不知名的老畫家開啓了我對美術的門。」[2] 這是多麼深刻的一刻，誘發了一顆童稚的心靈，邁向追尋藝術的理想。但人生的考驗就也在此刻毫不留情地襲擊而來，隔年中日戰爭爆發，因為戰情的關係，生活物資緊繃；然而，喜歡繪畫的曾培堯並沒有放棄畫圖的熱情，甚至利用學校課業紙的背面，拿起任何可以彩繪的筆，塗抹出自己的藝術才華。在困頓的環境中，畫畫也許是讓自己逃離現實的法門，當時他的寫生作品不僅是校內、外得獎的常勝軍，且贏得了日、德、義兒童畫展的獎賞，曾培堯雀躍的心情自不在話下。

　　公學校未畢業，曾培堯便提早半年被分派到軍需單位實習，畢業後被派任到糖廠工作。戰爭愈演愈烈，青少年時期的他，處在動盪不安的環境裡，心裡原本盤算赴日學習美術的願望也石沉大海，而臺灣並無美術學校可升學，曾培堯內心的愁苦與焦灼可想而知；加上盟軍飛機空襲，他服務的單位被迫疏散到玉井山區，曾培堯只得轉移心念。還好環山面水的鄉居生活，

2 曾培堯，〈創作自述〉，《曾培堯畫集》，藝術家出版社，1990，頁185。

曾培堯的父親曾耀昆、母
親鄭氏。

讓他有了新的感受，向著山谷、林間、溪邊，曾培堯對景對境，用筆畫下內
心的觸動。從曾培堯日後的「生命系列」作品來看，經過戰爭洗禮、空襲威
脅，嚐盡生活慘苦的少年時期，讓他因而感知到生命存在的無常，為他日後
的藝術創作及對永恆生命的探索，預留下深刻的伏筆。

　　一九四五年第二次世界大戰結束，曾培堯隨著服務單位回到故鄉臺南
市。這經過戰爭洗禮的家鄉是否無恙？曾經記憶深刻的城市場景是否依舊？
回到生命原鄉的他，利用工作之餘，背著畫具，使盡氣力，走遍古都的每一
街頭巷尾，畫下在戰火蹂躪下倖存的年少記憶，一張畫就是一個搶救，他深
怕戰事再起，再次剝奪了生命中的美好記憶。曾培堯在盡情創作揮灑中，不
僅滿足了戰爭時期對繪畫的失落與渴望，亦為古都舊顏留下了精采的人文歷
史印記。由於自身對繪畫創作的投注與熱情，命運之神已經為曾培堯的生涯
前景開了一扇大門。有一回他在公園寫生時，巧遇一位臺南工學院（今國立
成功大學）的數學教授，經其引薦，曾培堯拜會並受教於在該院建築系擔
任美術教授的顏水龍（1903-1997），開始和其學生們一起在美術教室學習
素描和水彩。顏水龍對藝術創作的嚴謹態度與對臺灣藝術的付出，自然感
染了青年時期的曾培堯，並對其產生持續的影響，使其體認藝術創作的理

[左圖]
1940年代，曾培堯（右）與恩師郭柏川（右二）合影。

[右圖]
1954年，曾培堯與妻子蘇淑澐合照。

[右頁上圖]
1954年，曾培堯以〈臺南街景〉參展南美展，於臺南社教館展場留影。

[右頁中圖]
1962年，曾培堯（右）與友人於國立臺灣藝術館舉行第一次個展時留影。

[右頁下圖]
1963年，曾培堯（後排右二）與友人攝於臺南西門路的畫室。

1967年，曾培堯全家攝於阿里山忠王祠前。

想性，以及藝術是奉獻與無私的，並以藝術創作與推廣教育為個人的使命。

　　顏水龍離開臺南後，於一九五三年由北京返臺的郭柏川（1901-1974）接任他的課程，於是曾培堯又跟著郭柏川學習繪畫。郭柏川的創作融合了東方與西洋繪畫的觀念與技法，以西洋的油彩、東方的毛筆和宣紙，表現出東方人

文的色彩與精神，尤其是將中國歷代陶瓷釉色的豐潤色澤，提煉為個人特殊的色彩語言，跨越了中、西美術表現形式的界線，在當時臺灣美術脈絡裡是極為特殊的。先後受教於顏水龍和郭柏川兩位老師，對曾培堯有不同的影響。顏水龍除了給予他藝術創作的養成，也建立了他在藝術創作觀感上的高度，是一種精神上的引導；而郭柏川給予曾培堯的是創新的精神，東、西藝術的融合，以及進行藝術社會的參與。

一九五四年，二十七歲的曾培堯和來自臺南望族的蘇淑瀅女士結婚，婚姻生活美滿幸福，兩人共育有鈺雯、鈺慧、鈺倩、鈺涓四女。蘇淑瀅出身望門，溫柔賢淑又具傳統美德，深獲雙親的讚譽與喜愛，對曾培堯及四個孩子的照顧更是無微不至，讓曾培堯無後顧之憂，全心投入事業與藝術創作。曾培堯常常利用周末假日帶著全家出遊，「畫畫」往往成為郊遊的重要節目，邊畫、邊野餐、邊玩耍，無形中也培養了子女對繪畫的興趣與藝術美學的涵養。四個女兒當中，鈺慧、鈺涓延續了父親最愛的藝術創作工作，鈺慧排行老二，畢業於文化大學美術系，是專業的藝術創作者，夫婿林志偉也同樣畢業於文化大學美術系；鈺涓於國立臺灣師範大學美術系畢業後，前往美國紐約大學（New

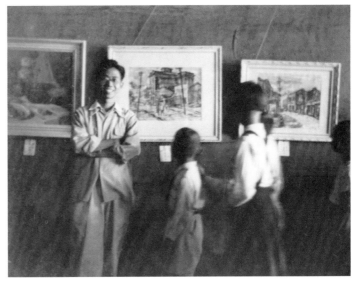

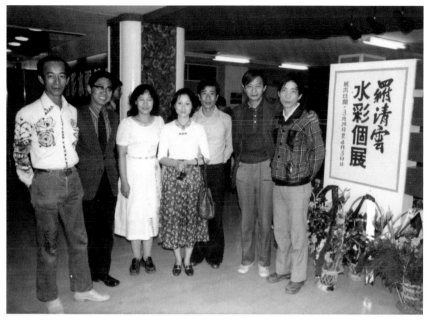

[左圖]
曾培堯（左二）出席1977年於高雄舉行的羅清雲（左一）畫展，與黃光男（右一）、吳炫三（右三）等人於展場合影。

[右圖]
曾培堯攝於1976年。

York University）攻讀藝術碩士，歸國後再繼續深造，取得國立交通大學應用藝術研究所博士學位，目前活躍於臺灣藝術界。

　　曾培堯除了在創作上保持不懈的精神，在社會美育方面也同樣不遺餘力地無私奉獻，堪稱為「藝術推手」或「社會美育文化先鋒」。他為文撰述剖析時事，在《藝術家》雜誌上發表〈一個藝術家成功的條件〉[3]；對臺南市的古寺古廟等具有歷史價值的建築物、古老的民俗藝術品，提出了懇切的建言，發表〈保存古建築物〉[4]；引用日本對古物制定的「文化財保護法」，發表〈從日本文化財保護法談起〉[5]。由此可見，曾培堯不僅關注文化，也具體提出因應之道，以深遠的眼光提出對社會美育的真知灼見。在文化事務的參與與體現上，曾培堯自一九五四年加入臺南美術協會[6]，襄助會長郭柏川積極從事藝術文化的推廣，再以此為起點，陸續與畫友共同創辦「自由美術協會」、「南部現代美術會」、「世代畫會」及「六合畫會」等，培育無數新生代，對於推動南部美術風氣有相當深厚及長遠的影響，並逐漸奠定了臺灣美術的基石。曾培堯對於藝術教育帶有一份使命感，想讓更多的人接觸到文化，受到藝術的陶冶，他說：「創作是一項艱辛的工作，而教育更是艱苦而迫切需要的。」作為藝術文化開創的先鋒者，藝術推動與文化建設這條道路

顯得漫長與艱難，需要無比的勇氣及耐力去完成。

　　受到郭柏川創新精神的引導及顏水龍藝術世界高度的影響，一九六〇年開始，曾培堯不再駐足純具象的表現形式，同年結識剛從美國返臺的國際藝評家顧獻樑（1914-1979）[7]，顧氏對曾培堯賞識有加，對他更是極其照應與支持，並時時關心他的家人。（曾培堯的四女鈺涓回憶說：「小時候顧教授常來家裡探訪，總是不忘帶禮物，是我們的聖誕老公公……」）有了這難得的鼓舞，且為了尋求藝術的新意境、更高更強的表現力，曾培堯開始了抽象表現的畫風，他自覺不再適合參加臺灣省美展，於是開始參加國際性的展覽（1962年參加首屆西貢國際美展、1963年參加巴西聖保羅雙年國際美展等）。

　　自糖廠屆齡退休後，曾培堯只要是在臺南的日子裡，就仍然會每天帶著便當到西門路畫室閉門創作，一天從事創作八個小時，過著「日出而作、日落而息」的日子，晚上回家稍事休息，隨即又進入書房整理作品資料；抑或發表討論藝術方面的文章，或參與社會美術教育，更積極參與「南美會」的會務推展。為鼓吹現代美術的價值及藝術創新的需求，曾培堯自一九六二年應邀在國立教育電臺講述「現代美術欣賞」之後，便時常應邀在各地大專

3 《藝術家》雜誌，第4期，頁6。文中曾培堯引述馬白水的說法，提到一個藝術家要成功，必須有五個條件：功力、才能、環境、社交性和機運。

4 《藝術家》雜誌，第13期，頁7。

5 《藝術家》雜誌，第20期，頁8-9。文中曾培堯引述日本「文化財保護法」的目的是「『保護文化財，並活用其功能，以便提高國民文化』，並貢獻於世界文化之進步」。法律制定的文化財則包括『有形文化財』、『無形文化財』、『民俗資料』及『史跡名勝天然紀念物』等四類」。

6 郭柏川1952年組織臺南美術研究會（簡稱「南美會」），舉辦「南美展」，全力推展南臺灣的藝術活動。

7 顧獻樑，藝術評論家，1959年自美國返臺宣揚現代主義，當時他有意整合臺灣畫家的力量，與楊英風等人發起籌組「中國現代藝術中心」。

院校及民間團體做藝術專題演講，參與一系列相關講座，並撰寫現代美術思潮等文章達五百多篇。由於英、日文的根基很好，曾培堯也抽空撰文或翻譯國外藝文訊息給國內讀者，在當時藝術資訊極度貧乏的年代，無疑是一股甘霖，一點一滴為當時乾涸的臺灣藝術生態傾注了養分。由於許多年來對推廣南部美術運動的貢獻，曾培堯在一九七二年榮獲教育部六十一年度社會教育金質獎章。這無疑是對這位勇於奉獻的鬥士一個最光榮且實質的肯定。

造化弄人，曾培堯於一九八七年發現罹患直腸癌，隨即接受開刀治療。在子女心中，他不僅是嚴父良師，更是她們心中的「勇敢鬥士」，在與癌症搏鬥的那段日子，雖飽受病魔的摧殘與折磨，仍抱持樂觀積極的精神，除按時接受治療外，畫筆常不離手，從未停止他的藝術創作，表現出異於常人的勇氣與決心。一九九一年在至親的親人送別中，病逝於臺北市立陽明醫院。

▌繪畫美學的形塑

曾培堯是位生活嚴謹、尊重生命、執著於藝術的勇者，珍惜生命，把握分分秒秒認真地活著，把所有的時間與心血都傾注於藝術工作上，也就是這樣的創作態度，讓他在藝術創作的殿堂上形塑出自我的視覺藝術繪畫美學。自一九六二年起，曾培堯更以「生命系列」表現出他對生命的探索和追求藝術真理的熱愛與執著。

曾培堯曾說：「追求藝術的真諦，探索生命的真理是一件艱鉅的路程，有不少的荊棘及陷阱常常屏障在我的面前。為了發現一條新的意境，為了求更高的創意，為了想開拓一條最能代表中華民族特質的中國現代美術，在這近四十年的藝術創作生涯當中，我不知遇到了多少挫折，嚐盡了創作的苦悶、惶恐與沉鬱，常常把我壓得透不過氣。不過那些悲愴激動的心情，憂鬱寂寥的思潮，確實賜給我創作的源泉並溢滿我心靈獨特的情操。我確信只要持之以恆不斷創作，不計名利，我必能達到我期許的境界，找到永恆的生命，並能為建立中國現代繪畫貢獻一點力量。」[8]曾培堯所追求藝術的真諦，跨過了一己之私，以自己在東方精神思維的藝術創作上不斷探索，以求中國

8 同註2，頁187。

曾培堯（右）與歐豪年
合影，攝於1987年。

現代繪畫能往前邁進，這就是他所追尋的生命價值，並在此追尋過程中，徹
悟永恆的生命。

　　曾培堯對藝術真諦與永恆生命的徹悟，其心靈源泉是唯心的，義大利
二十世紀初表現主義美學家克羅齊（Benedetto Croce, 1866-1952）以唯心主義的
觀點，把精神視為唯一真實的實在，認為「一切事物和人類行為都是精神活
動的產物」。[9] 他的美學以「直覺」概念為基礎，提出「直覺即表現」、「藝
術即直覺」兩個命題。克羅齊的「直覺」不像一般人們所認為，是種不必
進行理性及分析就能直接領會到事物真相的能力，他為直覺與理性作了區
分：「人類知識有兩種：一種是直覺的，來源於想像，產生的是意象；一
種是邏輯的，來源於理智，產生的是概念。直覺獨立於理性知識，還未成
為理性的概念。」[10] 曾培堯為了發掘新的意境（意象），為了求得更高的創
意（非理性的概念），從自然的觀照聚焦於生命的關照，在藝術創作表現上
藉線條、色彩、造形的助力，把感覺和印象「從心靈的深暗地帶提升到凝神
觀照界的明朗」[11]，以追求藝術的真諦，探索生命的真理。曾培堯對創作的
直覺是心靈的一種賦形力、創造力和表現力，直覺的過程就是心靈賦物質以
形式的具體形象的過程，也就是我們所說的「形象思維」。經由表現主義美

9 李醒塵，《西方美學史教
程》，新北市：淑馨出版
社，2000，頁499。

10 同上註，頁500。
11 同上註。

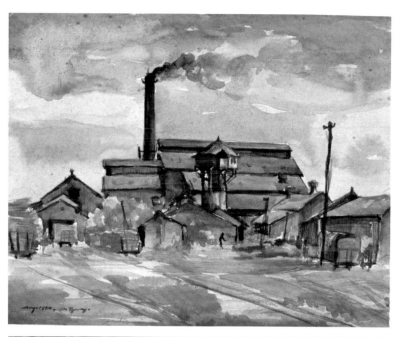

[上圖]
曾培堯　龍岩糖廠　1950
水彩、紙　25×31cm

[下圖]
曾培堯　樹蔭　1950
水彩、紙　39.6×54.5cm

學的觀點，應可讓我們更貼近曾培堯的創作情境。

　　曾培堯的生涯跨越了臺灣幾個重要時期。他於日治時期的戰亂中渡過艱苦的少年時期；戰後初期幸得顏水龍與郭柏川兩位恩師的先後指導，為往後的藝術創作奠定根基，特別是在藝術情操與風範的養成上得到了充分的養分；一九五○年代初臺灣現代藝術萌芽，接著抽象藝術風起雲湧，曾培堯雖然在具象風景水彩寫生上有著成熟的風格，獲得不錯的評價，但亦明白大時代的藝術前衛思潮不斷在擴張，若無回到造形藝術本體的思考，那表現出來的終將是狹猛的藝術視野，因此強調形、色、自律的主觀造形創作表現，成為曾培堯邁向現代藝術創作的重心；一九六○年代，臺灣的現代藝術意識成為普遍印象，複合媒材的創作也成為畫家的一種時尚，但就在此時，曾培堯卻反身省視自己的生命真諦，一九六二年起的「生命系列」成為其探索藝術本質與追求生命真理的最佳註解。下文就以曾培堯的創作分期，來了解其藝術創作的脈絡與發展：

一、專攻素描及鄉村風景寫實時期（1947-1952）

　　此時的曾培堯以自然物象寫實描繪鄉村風景，訓練自己對自然物象形態的準確性、掌握物體的質量感、調子的變化和空間結構的處理，奠定他日後

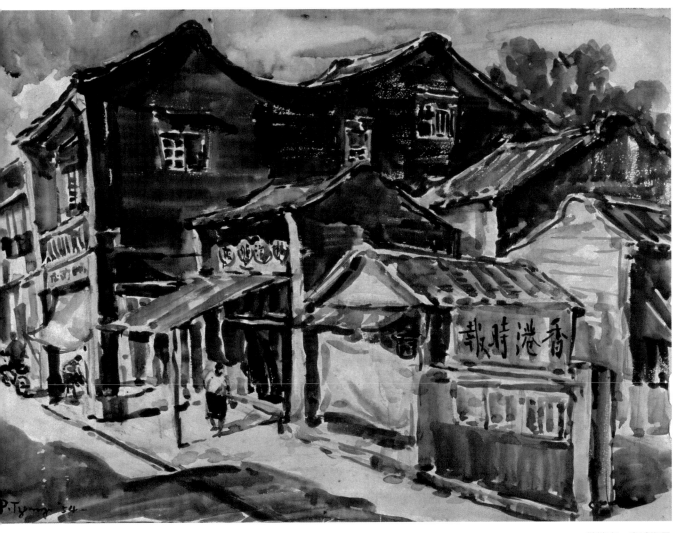

曾培堯　府城街景
1954　水彩、紙
39×54.2cm

創作的基礎。他以明快溫暖、堅實飽滿的色彩、纖細柔和的線條，透過客觀
的描寫、主觀性的心影來表達幽靜、廣闊的田野和樸實的鄉村生活。

二、主觀表現的具象畫風時期（1953-1954）

　　由客觀寫實轉化為主觀表現的時期。曾培堯力求結構的堅牢，並應用變
形、誇張的形式，粗獷的線條筆觸和深沉而強烈的對比色彩，來表達內心的
主觀形象、探尋物體的實質。曾培堯說：「作品裡所反映的已不再僅是外在
形象，而是對物象本質的思維和異常興奮與深刻的感覺所達成的一種具現。
我企求物象的存在感並追求藝術內面性的熾烈情感。」[12]

12 同註2，頁185。

曾培堯　蹂躪　1961
油彩、畫布　41×53cm

13 同註2，頁185-186。

[右頁左上圖]
曾培堯　生命－668
1966　油彩、畫布
尺寸未詳

[右頁右上圖]
曾培堯　「無題」　1970
油彩、畫布　91×73cm

[右頁下圖]
曾培堯　生命6816申義
1968　油彩、畫布
89.5×130cm

三、轉入抽象表現時期（1955-1961）

　　約於一九五〇年代中期，曾培堯開始轉入抽象表現，著重於內在精神層面，試著以點、線、面、色在畫面上以交響樂般的律動呈現。他曾説：「我以不調和音律的構造，力求傳遞非語言所能説明的，自我的，主觀的，幻夢的境界，並以強烈對比的色彩，來試圖表達一種悲壯、憤怒、溫情及低沉等精神狀態。」[13]

四、生命連作時期（1962-1991）

　　一九六二年，曾培堯第一次觀賞到美國黑人艾琳舞蹈團的現代舞表演，以簡單的舞踏動作、火焰般的韻律，來詮釋生命的神祕，讓他深受感動。「生命」對曾培堯來説一直是個謎，為何而生？生命的真諦又是如何？過去他一直想用繪畫語言來表達，但找不到適當的構思，這場表演開啟了他以「生命」為主題的創作靈感。關於「生命系列」，曾培堯曾自言：「三十

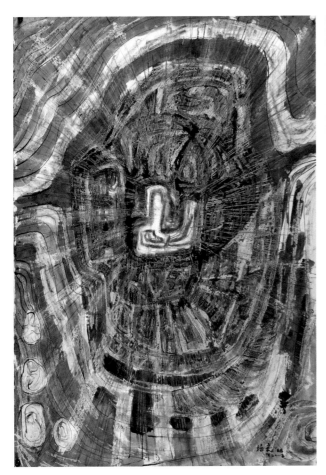

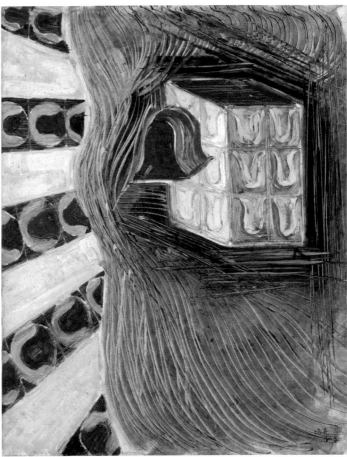

曾培堯　生命－669昇
1966　油彩、畫布
71.8×91cm

[右頁圖]

曾培堯　高超三界
1976　油彩、畫布
116.7×91cm

年來幾乎每天都狂熱地探勘、摯意地挖掘」。依其主題可分為七個階段：

　　第一階段為「探索生命根源時期」（1962-1964），以強力的筆觸、強烈對比的炙熱色流、誇張的結構與不協調的韻律來捕捉現實感，表現自我靈視的世界。那些似在顫動的原初形象，內蘊著生命的根源。

　　第二階段為「追求生命繁殖與連鎖時期」（1965-1966），以扭曲、波動、變形和幽暗的色調，表現空間的律動感、連續性與宇宙生命的連鎖繁殖。在整個畫面上，含有宇宙生命的伸張規律和調性。

　　第三階段為「邁進生命永恆時期」（1967-1968），純化形體，以硬邊，放射形的幾何圖形和裝飾性色面，表現永恆的生命。

　　第四階段為「高唱生命謳歌時期」（1969-1972），創始一種帶有人類意象和神秘的生命原形記號。運用美妙的色彩，完成寧靜、平衡、純潔、明朗的世界。

　　第五階段為「自然、神性、人性和生命的虛實時期」（1973-1978），具象形貌昇華為生命原初符號，強烈的鄉土色彩感情表達自然性與神性的衝擊、神性與人性的矛盾、人性與生命虛實關係。

　　第六階段為「宇宙、神靈、愛慾與生命統合時期」（1979-1986），以流轉

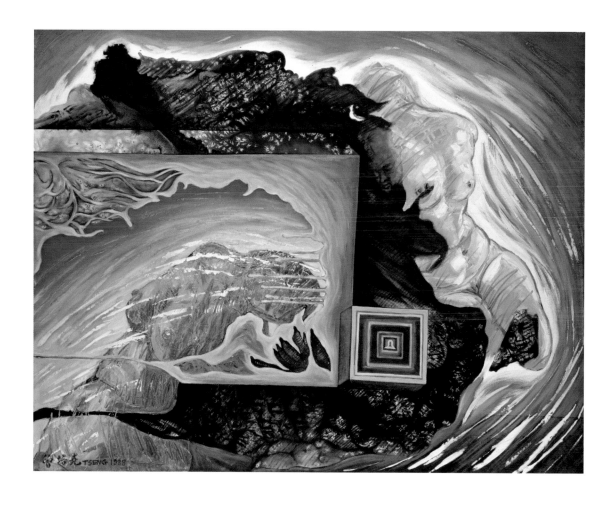

曾培堯　時光　1988
油彩、壓克力、
水墨、油蠟彩、畫布
91×116.7cm

不息的繪畫語言、超現實的手法，在有限的空間呈現多重時空的焦點，涵蓋了現世、來世、往世、永世的時空理念。

　　第七階段為「生命本質與重生時期」（1987-1991），以放縱的心情和恣意的彩筆，以身常行慈、口常行慈、意常行慈來超脫生死之謎，追求生命本質和永恆。

　　「生命系列」從「探索生命根源」開始，繼而「追求生命繁殖與連鎖」、「邁進生命永恆」、「高唱生命謳歌」、追求「自然、神性、人性和生命的虛實」、「宇宙、神靈、愛慾與生命統合」乃至「生命本質與重生」，一波突破一波，窮究生命神祕的哲學之海，就如顧獻樑所說，曾培堯「是一位神祕超現實主義者，他的風格一半來自超現實，一半來自越來越融會中外古今的哲學、宗教、倫理、道德的修養。」[14] 如前所述，這些畫面無論歷時多久，都將持續影響每一位觀賞者因為作品的啟示而振奮，藉由作品帶給他們的力量去認識生命、肯定生命。

14 同註2，頁158。

[右頁圖]
曾培堯　無礙智　1983
油畫、水墨、壓克力、
鉛筆、油蠟彩、畫布
162×130.3cm

3.

曾培堯作品賞析

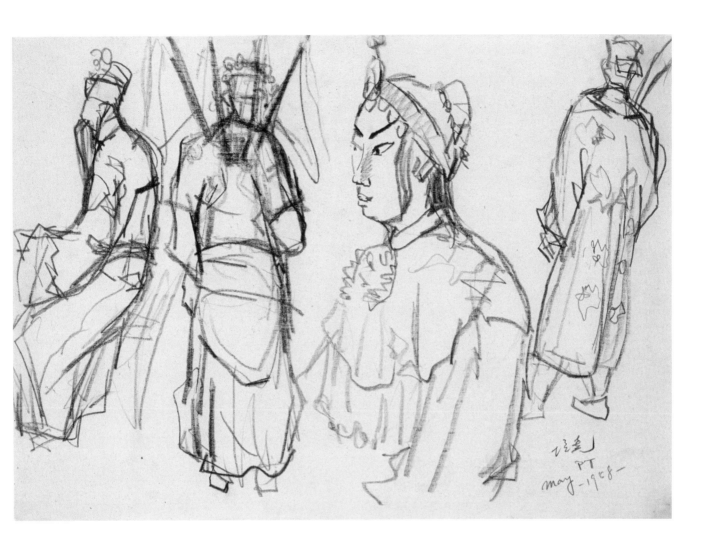

曾培堯　人物素描

1958　炭精筆、紙　27×39cm

　　此畫作以京劇演員為題材、鉛筆速寫為表現手法，瞬間記錄演員現場演出之身段與神情。因為場景是動態的，因此人物在畫面上的安排也是順應著演出的節奏而發展進行。首先入畫的應是右二的半身青衣女伶，沉穩的筆觸，輕重快慢有致，尤其臉部的掌控甚為精準，髮型略為放鬆，衣飾的筆觸呈快速遊走，高明度的線條帶出流蘇的飄逸感；接著上場的是後背帥旗的將軍，身材魁梧，曾培堯以既重且粗的折線表現其威武氣概；畫面兩側則以逸筆帶出文官與隨侍，整體節奏強弱分明。戲臺上的生、旦、淨、末、丑，戲若人生，人生如戲。

曾培堯　市場口

1952　水彩、紙　39.6×54.4cm

　　一九四五至一九五二年是曾培堯以自然物象為師的鄉村風景寫實時期，在極為客觀的描寫中，以暖溫的色彩及富量質感的明快筆調，表現廣闊的田野與樸實的農村生活。

　　這段時期，曾培堯經常背起畫袋走遍大街小巷，此作所描繪的就是臺灣早期的市場景象，畫面中的人物點景生動逼真，氣氛熱絡，帶出了市場的買氣。市場一向是人氣最沸騰，也是最能滿足一家人溫飽的地方，畫面中的婦女提著菜籃，挑選家人最喜愛的菜色，想著家人用餐時的滿足，所有生活上的辛勞，也就化成甜美的感受。

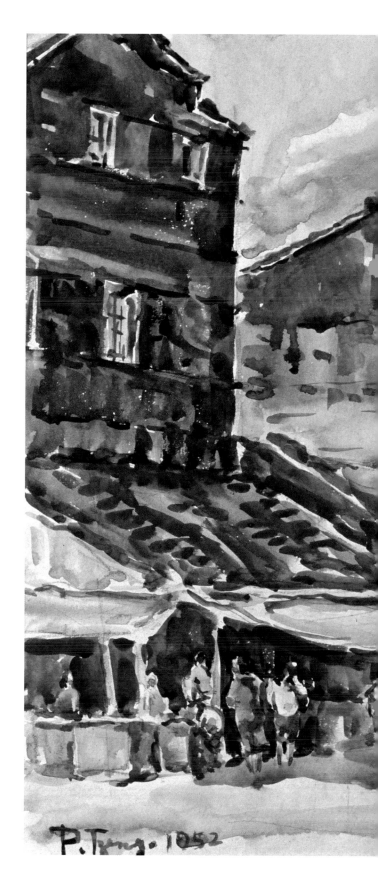

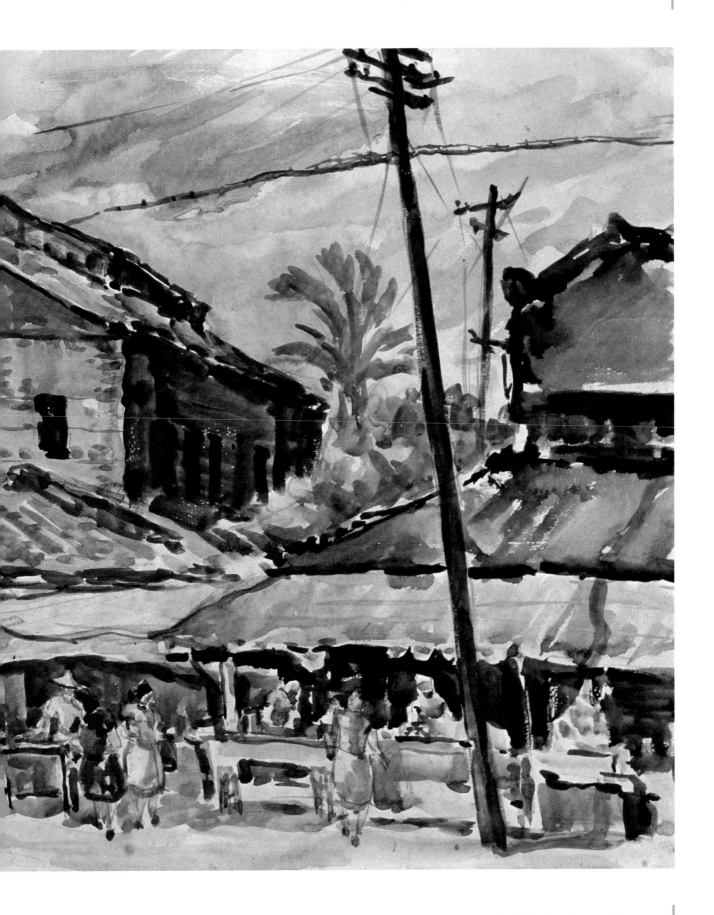

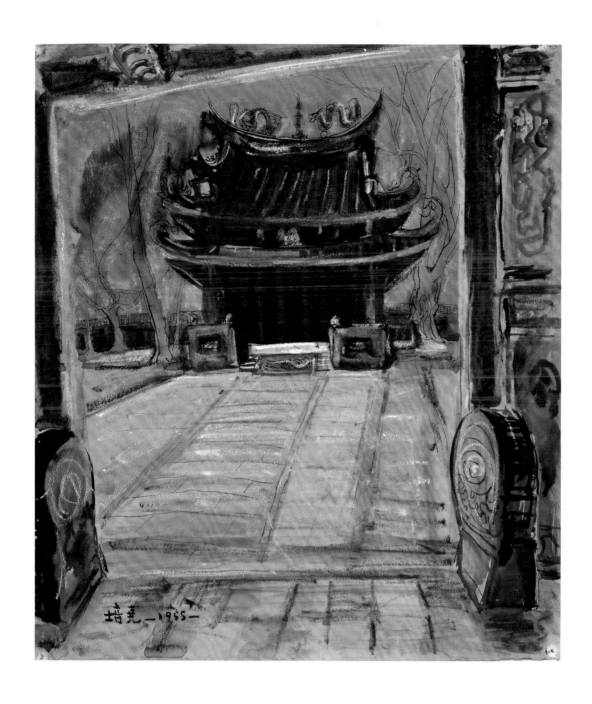

曾培堯　府城孔廟大成殿（三）

1955　水彩、紙　45×39.4cm

　　一九五三年，曾培堯受教於郭柏川，畫風開始由客觀寫實轉化為主觀表現。此作為「府城孔廟大成殿」系列之一，創作於一九五五年。畫中線性筆觸恣意揮灑，紅綠補色表現強烈，並應用變形、誇張等形式表達主觀形象、探求物體的實質。郭柏川的創作將東方人文及中國繪畫精神表現在西洋繪畫中，尤其是在宣紙上畫油畫的媒材實驗與成果，特殊地表現了東方民族藝術氣質的內涵。曾培堯的〈府城孔廟大成殿（三）〉在用色上有著同樣的東方氣質，他進一步以系列作品進行主觀色彩的實驗，另一件〈府城孔廟大成殿（二）〉，則將建築物的紅、綠色互調，強烈的色彩實驗與觀念，暗示著下一波的創作動向。

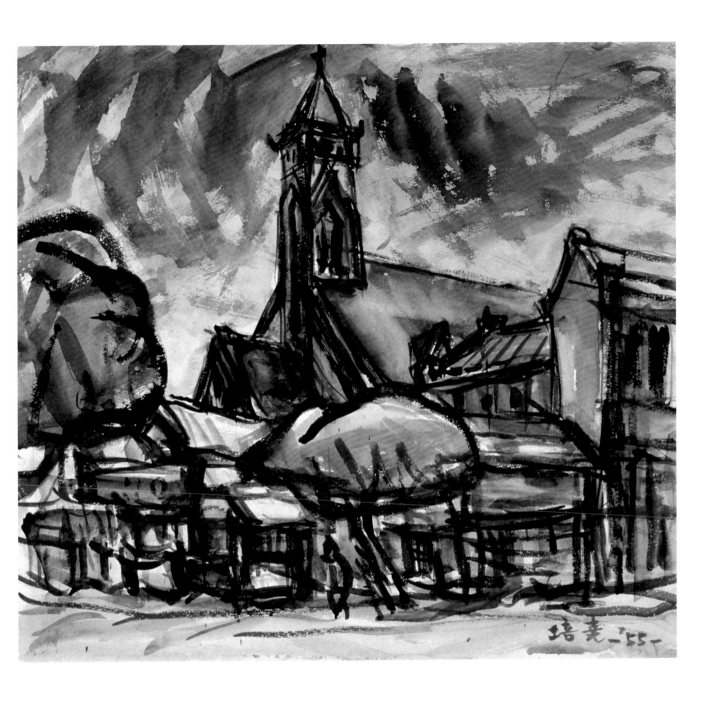

曾培堯　太平境教會（一）府城

1955　水彩、紙　39.4×44.6cm

　　一九五五年，曾培堯在水彩風景創作上不斷突破，不僅不再重複前期的畫風，且不讓一種風格固定下來，盡可能讓自己的創作潛能得到解放。此時他的作品略可窺見塞尚所謂的移動的視點所帶來的變形與畫面空間的扁平化，以及以純理性力求畫面的堅實構成；但曾培堯在堅實的理性構圖中，又讓線條、色彩以非理性的表現突破理性的制約，湧現對客體物象本質的思維及內在感覺的體現。曾培堯在創作自述中說道：「作品裡所反映的已不再僅是外在形象，我企求物象的存在感，並追求藝術內面性的熾烈感情。」從作品來看，建築物的主體已成為線條、色彩、形式、結構與動勢的純繪畫表現。

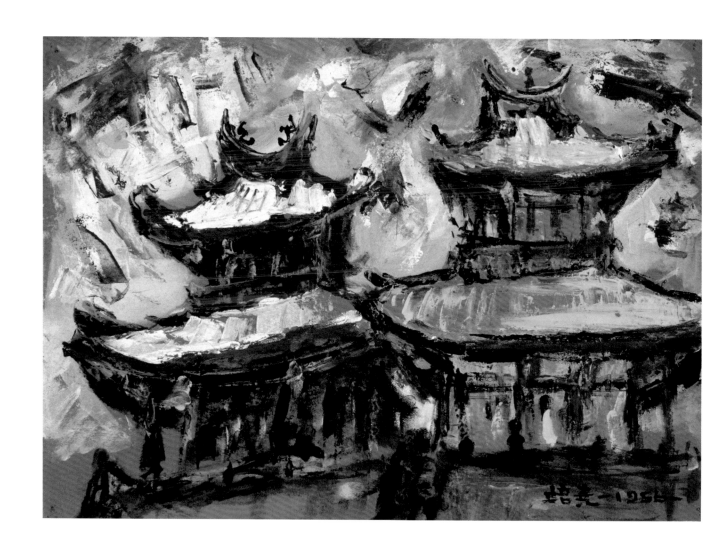

曾培堯　赤崁樓（二）（右頁圖為局部）

1956　水彩、紙　28×39.2cm

　　若說線條、色彩、形式、結構與動勢的純繪畫表現是對自然的深層探索，那麼這件〈赤崁樓〉所傳達的，如曾培堯在創作自述所說，是「自我的、主觀的、幻夢的境界，並以強烈對比的色彩，來試圖表達一種悲壯、憤怒、溫情及低沉等精神狀態。」以「赤崁樓」作為主題的畫作在同一年尚有數件，但此作的表現張力最為狂放，曾培堯曾說這是他抽象表現時期的作品。抽象表現主義起於一九四六年美國紐約畫派，結合了二十世紀初期的抽象藝術、超現實主義的潛意識與自動性技法及重視心靈精神的表現主義。這件畫作有著如抽象表現主義行動繪畫的潛意識窓流，帶動身體的自動揮灑，表現內在心靈對「赤崁樓」的強烈情感。

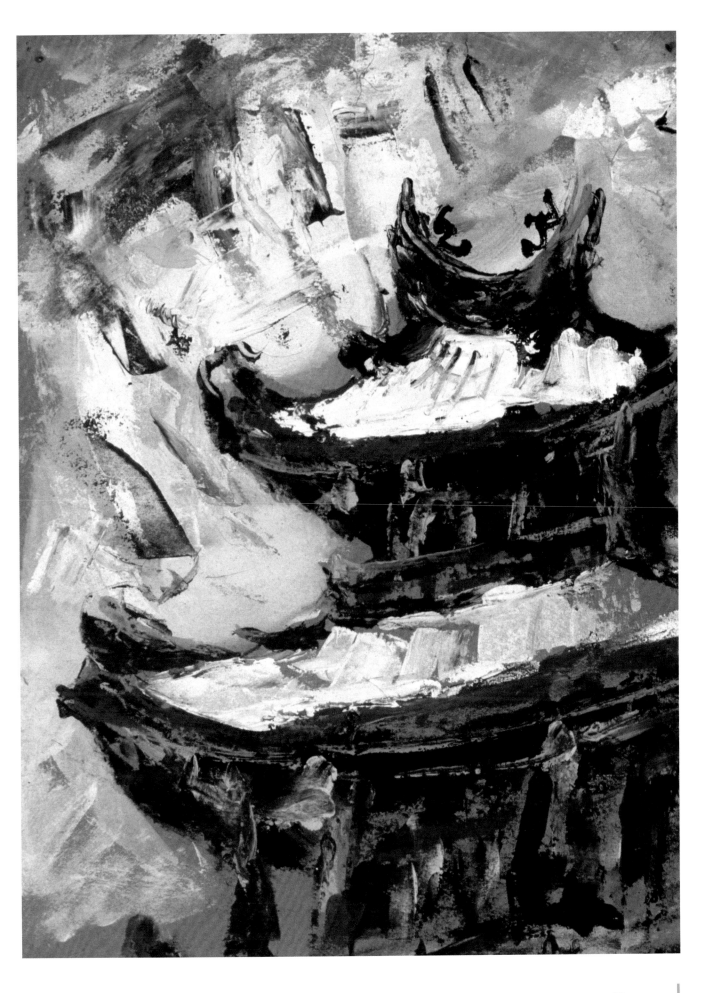

3 · 曾培堯作品賞析　**39**

曾培堯　秋（右頁圖為局部）

1958　油彩、木板　45.5×60.5cm

　　若說一九五六年的〈赤崁樓〉有抽象表現主義行動繪畫的特質，那麼這件〈秋〉的表現
形式，比較偏向抽象表現主義色域繪畫的特質。〈秋〉擺脫物象的摹擬，依主觀所視，以色
彩作為表現內心的直覺感受，其以不規則的筆觸形成色面，以青、橙補色對比作為主色，並
以從黃橙、鮮橙、紅橙到深紫紅的豐富色調，表徵秋天的氣息，而擔任配色角色的天藍、青
色、深藍與灰色階，更烘托了整體的季節氛圍。如曾培堯所說：「我以不調和音律的構造，
力求傳遞非言語所能說明的，借這些表現我想闡明宇宙和人生對我的某種啟示。」

曾培堯　生命63-3無象

1963　油彩、畫布　162×130cm

　　曾培堯說：「『生命』對我來說始終是一個謎。多少年來我常常自問，我們為何而生？生命的真意如何？」這是一個大哉問！一九六二年，他受美國黑人現代舞以舞踏的形式——簡單的動作、火焰般的韻律所詮釋的生命之神祕所感動，開始以「生命」為題，探索藝術的真諦，追求生命的真理。此作為「生命系列」第一階段「探索生命根源時期」的畫作，如同希臘神話形容在一切都還沒有開始以前，世界是一片陰幽黑暗，希臘人稱之為「喀歐司」（Chaos，渾沌），此作畫面中心以帶有動勢的濃黑粗獷大筆觸，表徵似在顫動的原初形象；火焰熔岩般的色流環繞四周，火光閃耀熾熱，圖像內起伏的綠、藍色筆觸似乎孕育著生命的根源。

曾培堯　生命之初63-10

1963　油彩、畫布　130×194cm

　　〈生命之初63-10〉與〈生命63-3無象〉同樣有著渾沌原初的色調，流動的火焰熔岩衝破了陰幽黑暗的渾沌世界，這是對數億年前地球生命初生的直覺想像。如同希臘神話中普羅米修斯，為了人類的需求而向宙斯盜取火種來到人間一般，或是冰河時期對火焰所帶來溫暖的渴望，烈焰總是為生命帶來顫動。此作筆觸狂野、結構緊密，且滿溢著不協調的張力，落筆時強大的身體動勢帶出形象的能量磁場，描繪出無盡而複雜的宇宙，使我們充分窺見象徵生命發生或陰陽交流、進而合一的原初形象。

曾培堯　生命－656泂（上圖為局部）

1965　水彩、油蠟筆、紙　79×55cm

　　渾沌原初生命能動的色流，在這幅畫作中漸趨和緩、明朗與秩序，就像我們所經歷的世界，四季運行井然有序，萬物得以滋養，生命得以成長傳承，這是曾培堯「追求生命繁殖與連鎖時期」的作品。畫面上以平穩的中彩度土黃色當基底，有豐饒大地之意；接著以深藍、暗紅、灰白及帶有天空或生命之泉水的天藍色，以扭曲、波動、無限連續的線形，交疊在視覺上，引發律動感與能量擴張，使得我們可以從不斷循環放射的形、色中，強烈感受到整體宇宙生命的能量與創造力。

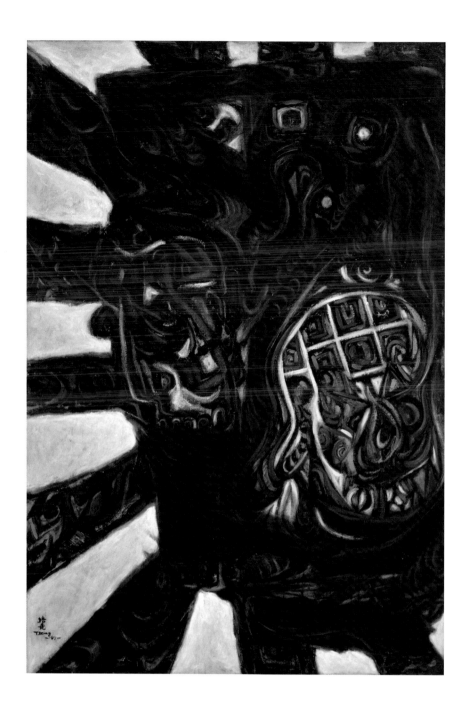

曾培堯　生命－6715熾烈

1967　油彩、畫布　130×97cm

　　一九六五至一九六六年，曾培堯對生命繁殖與連鎖的理解，是以扭曲、波動、無限連續的線形來表徵，而一九六七年的〈生命－6715熾烈〉則開始純化形體，以硬邊、放射形的幾何圖形和裝飾性色面，尋求邁進生命的永恆，這是「邁進生命永恆時期」的作品。此作呈現生命本體的外相理性而莊嚴，內部活躍且充滿人文智慧的華彩，與〈生命63-3無象〉同樣有渾沌原初的色調，只是濃黑粗獷大筆觸已經轉化為和諧流暢且富肌理的線條。值得注意的是，〈生命－6715熾烈〉的色彩層次豐富多變，尤其是象徵人類使用「火」的飲食與工藝文明所產生的人文色彩，如火紅與青、綠色調等，為生命的華美與智慧留下了永恆的註記。

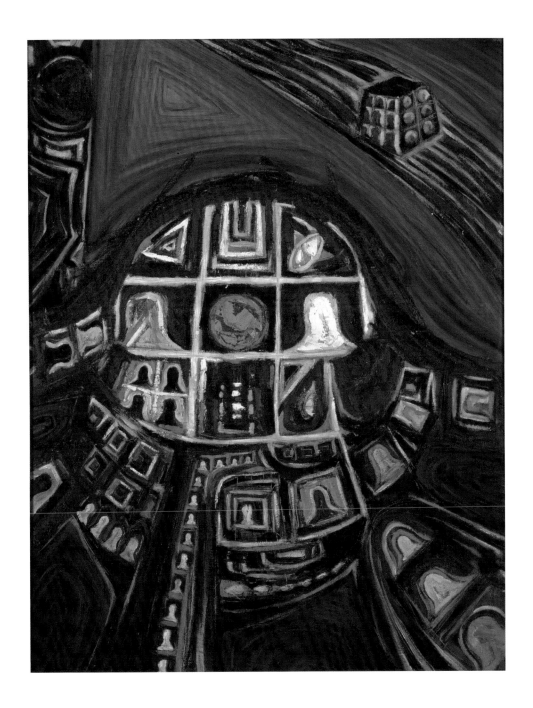

曾培堯　生命－683天人合一

1968　油彩、畫布　116.7×91cm

　　二十世紀初期的抽象藝術家相信，藝術的價值不再是真實的再現，而是色彩與造形的探索，他們希望藉此尋找到一種普遍性的原則，好提升人類精神性靈的境界，找到宇宙性的價值，因此蒙德利安（Piet Mondrian, 1872-1944）的幾何抽象造形觀念蘊含宇宙的永恆和秩序，也存有神聖的意念。

　　此件〈生命－683天人合一〉讓方形、三角形及圓形等幾何圖形成為在畫面上的主要結構，方形裡有象徵「生命原型」的「人頭」符號反覆出現，帶著一圈佛光，有如聖像的顯現。整體畫面結構井然有序，「人頭」符號依空間延展作漸層表現，帶出具有動態的空間運行感。「天行健，君子以自強不息。」生命在自我提升與天體運行的秩序中，邁向永恆。

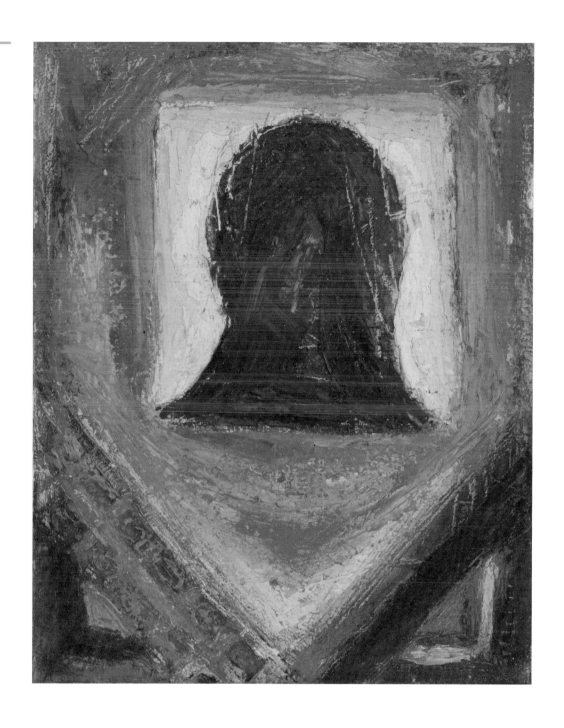

曾培堯　生命－6813

1968　油彩、畫布　27.3×22.1cm

　　古羅馬時代的基督徒從事聖像的描繪是基於信仰，也是一種救贖。他們從基督聖像的繪製過程中安撫自己的心靈，堅定自己信仰的力量，且一遍又一遍在同一畫像上無數次的重複繪製過程中，畫者的精神已經和基督聖像合而為一，基督聖像微妙地表達出生命的永恆，也引導出永恆的生命。曾培堯的此件作品捨棄一切瑣碎堆砌的形體，以純化的「人頭」作為「生命的原型」的符號，在規範的方形中以累累的赤熾色層，毫無掩飾的塗抹刮摳，表現真實生命永恆不變的內在本質。

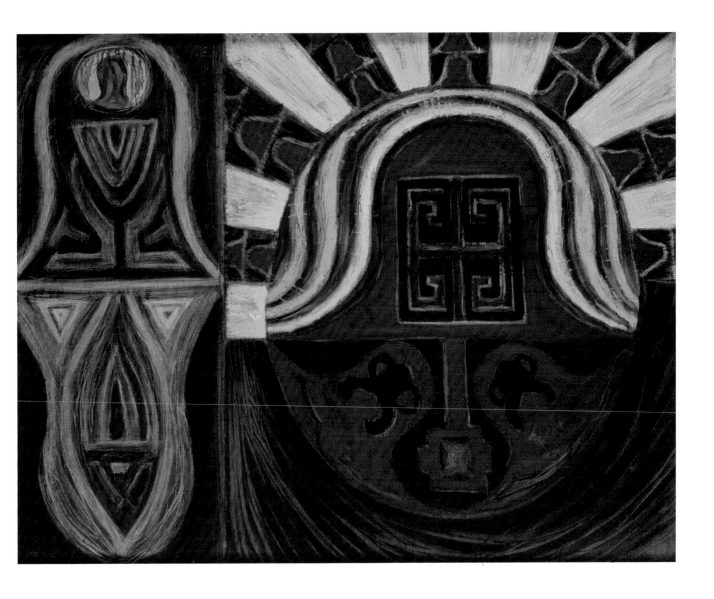

曾培堯　天道

1970　油彩、畫布　97×117cm

　　自一九六九年起，曾培堯開始描繪一種帶有人類意象和神祕的生命原型的記號。此件
〈天道〉便以生命的原型記號為主體造形，除去時代和地域的限制，且為從生物形態所昇華
的凸形記號表象，是對生命的「敬」、「愛」和「光明」的謳歌。此作是他「高唱生命謳歌
時期」的作品，以嚴謹的對稱形式表現天體的秩序，並安定生命內部的激動。畫面上，他以
美妙的藍、黃、紅、綠及黑等色彩，表現一種寧靜、平衡、純潔、明朗的世界。其位於圓形
周邊上半部，赤紅色呈放射狀的「生命的原型」記號，伴隨著同樣呈放射狀的白色幾何形，
相對於圓形下半部周邊的陷落，如陽光的燦爛光明，是一種對生命謳歌的昇華。

曾培堯　無題

1971　油彩、畫布　91×116.7cm

這件作品在畫面結構上以熾熱的紅色調向深遠處無盡延伸，天地互融為一，在天地相交的邊際泛起一道亮光，氣魄雄渾的畫面，描繪出宇宙的大象無形、大音希聲，筆觸帶動處如大地氣息脈動的宇宙洪荒，那些似在顫動的原初形象，內蘊著生命的根源。畫面左方的方形有著與熾熱紅色對比的藍色邊框，框內以切片的方式，呈現人類意象和神祕的生命原型；如天際亮光色彩的透視平面，上面畫滿了修行生命昇華類似貝葉的聖人意象，在貝葉環繞的中間出現一個畫著人類原形的方盒，方盒中呈顯的是最高的光輝與最被頌讚的價值，此為對崇高理想的生命的歌頌讚揚。

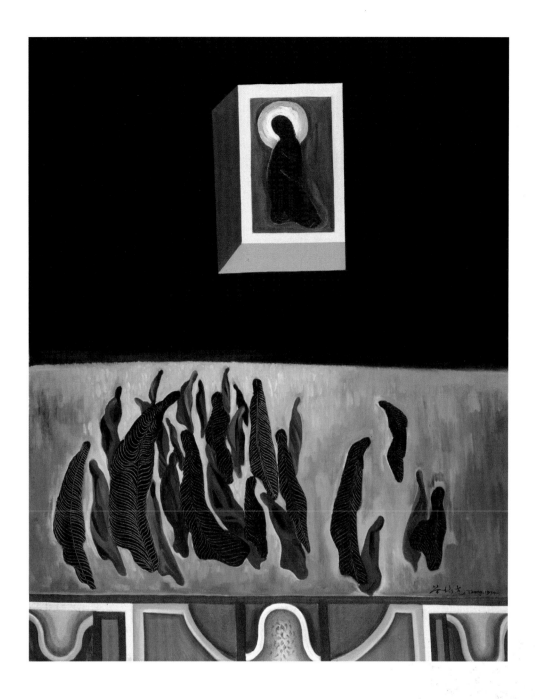

曾培堯　獨覺乘

1974　油彩、畫布　91×72.8cm

　　由於宇宙浩瀚而不可知，人類居於其間無不感於其雄偉及崇敬，無論是對虛空中的神靈，天文中的日、月、星及地理上的山、河、石頭，皆賦予一種「潛在性的象徵」。曾培堯在創作自述中說：「我將具象形貌昇華為生命原初的符號。它不僅應具備著熾烈的民族性，亦應有時代感。藉著象徵性的符號、中國民間強烈色澤、中國固有對稱嚴密的構造，我追尋自然性與神性的衝擊、神性和人性的矛盾及人性和生命的虛實關係等等。」此作綜合了抽象、半具象、超現實、幾何硬邊，並融入民間藝術，以國際新藝術觀來表現中國人對大自然宇宙的觀念、中國人的宗教信仰和中國人的人性等。因此曾培堯的畫作不僅意在說明許多觀念，也綜合了許多衝突與矛盾。

曾培堯　北海黃花夢

1978　油彩、畫布　91×116.7cm

　　此作是曾培堯遊淡水牛車寮海岸
山丘，望著一片草原開著黃花，小蝸
牛在如茵的草地上遊戲其間，遠處還
看到一片蔚藍的海，得到感悟而創作
的作品。畫中的意象有著《莊子》周
公夢蝶般的化境，小蝸牛、草原、野
黃花、蔚藍的海、隱居於花叢中的一
位純潔處女，透過一位追求理想、甜
睡中的少女的夢境，全部產生了連
結。擁有強盛繁殖力的蝸牛、展現生
命盛開的野黃花與蘊藏豐沛生命的海
洋，共同織成崇高理想的夢，揭開人
類的心靈本然處，對生命有無限慈愛
與嚮往，展現出自然中的尊榮與神
性。

曾培堯　法門無量誓願學（上圖為局部）

1981　水墨、壓克力、水彩、宣紙　133×69cm

　　一九七九年，曾培堯赴歐洲及美國各地巡迴個展，再度接觸西方現代藝術之後，其「生命系列」又進入了一個「宇宙、神靈、愛慾與生命統合時期」。曾培堯於創作自述中說：「大自然宇宙的現象歸爲靈性，神性與人性歸爲愛慾，靈、愛、慾構築了崇高理想的生命：生命獲得了永恆。」此時期融合了東西方人類對宇宙靈性的崇拜：宇宙的流轉、神托假象、人間愛慾等。〈法門無量誓願學〉以憧憬甜睡中的少女、阿彌陀如來的法印、裸女、乳房、眾人、花、法輪等以心象、具象、實體物象及符號等，織成一個錯綜複雜而能直入心坎的畫面，想藉此獨有的世界，達成尋求生命真理的目標。

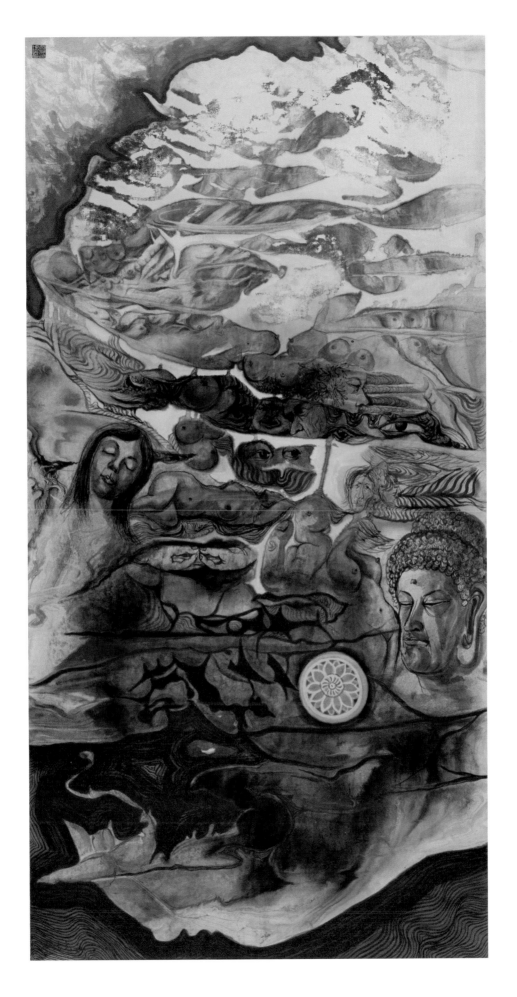

曾培堯　華藏淨土（四）自他兼濟（上圖為局部）

1983　油彩、水墨、壓克力顏料、鉛筆、油蠟彩　162×130.3cm

　　華藏理想世界包括重重無量、事理圓融、性空平等及自他兼濟的世界，是一處和平、永恆、清淨且快樂的淨土。曾培堯在畫中以大岩石代表華藏淨土，以超現實主義的自動性技法創造水墨渲染的化境，表示婆娑世界及芸芸眾生，以水墨間多處赤裸的女性軀體代表心靈清淨圓滿；由下方處漸層旋轉而上的金箔，則代表修行者的超凡入聖。畫中那個色彩明亮的四方格，便是佛理的世界。曾培堯除了在作品的生命真理上精進突破、竭盡心力外，得自於早期的媒材實驗精神也齊頭並進，將水墨特色融會西方繪畫素材中，形成獨樹一格的「水墨油畫」。

曾培堯　重生

1988　油彩、壓克力顏料、水墨

162.1×260.6cm

　　〈重生〉一作不僅畫面結構繁複
且具張力、用色華彩繽紛、複合多種
繪畫材料，且並呈多樣創作技術，加
上200號大尺幅的壯闊畫面，無疑是
一件史詩般的巨作。「生命的本質與
重生」是曾培堯在此時期所探索的命
題，心理學家佛洛依德將人格的發展
分成「本我」、「自我」與「超我」
三階段，生命的本質是為「本我」階
段，「本我」是潛意識的、非理性
的，畫面上大量的墨流與滴流等自動
性技法呼應了此一層面。探求生命的
本質，是從人生歷練中符合社會期待
的「自我」與理想世界中的「超我」
之回歸，是面對真實人生歷練中感受
到的生命百態，以更放縱的心情及流
暢的彩筆來描繪並超脫生死之謎。

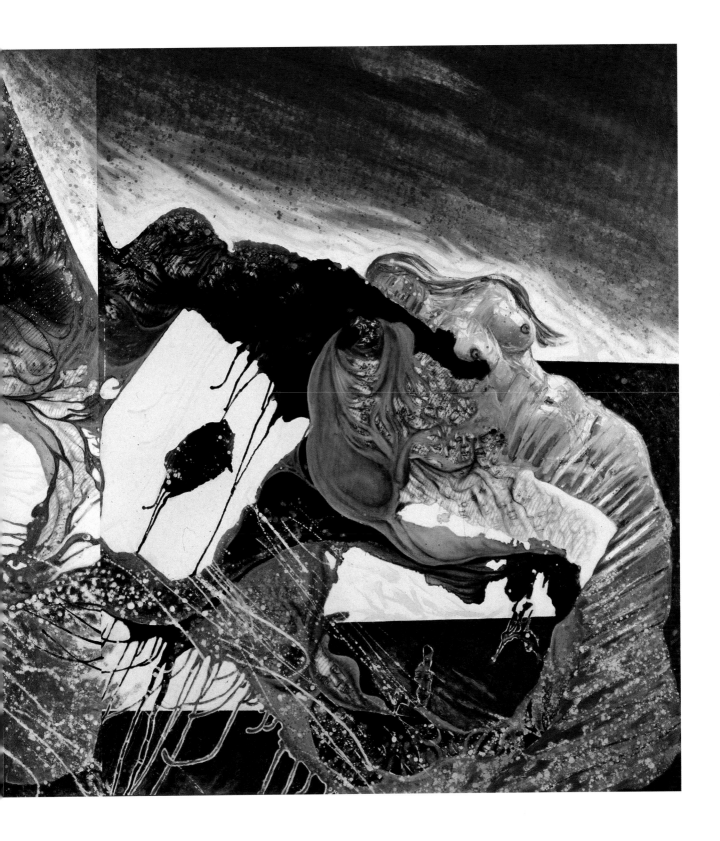

曾培堯　盼（上圖為局部）

1990　油彩、畫布　53×45.5cm

　　〈盼〉是曾培堯對生命重生的深刻體驗，歷經兩次徘徊生死的大手術獲得重生之後，曾培堯深深體會出生命的本質，更能體認到生命永恆之重要與可貴性。〈盼〉在畫面的視覺上是清新、綻放的，但在心靈感知上是溫馨、寧靜的。燦爛繽紛的花朵與破繭飛舞的蝴蝶，垂暮的老者與豐美的女體，都象徵著生命的不息及重生。在生死邊緣徘徊的曾培堯，面對生命之脆弱無助和無奈的關卡，以藝術顯現出內在無比的勇氣和毅力，啟動堅韌的生命力引導其重生之路。

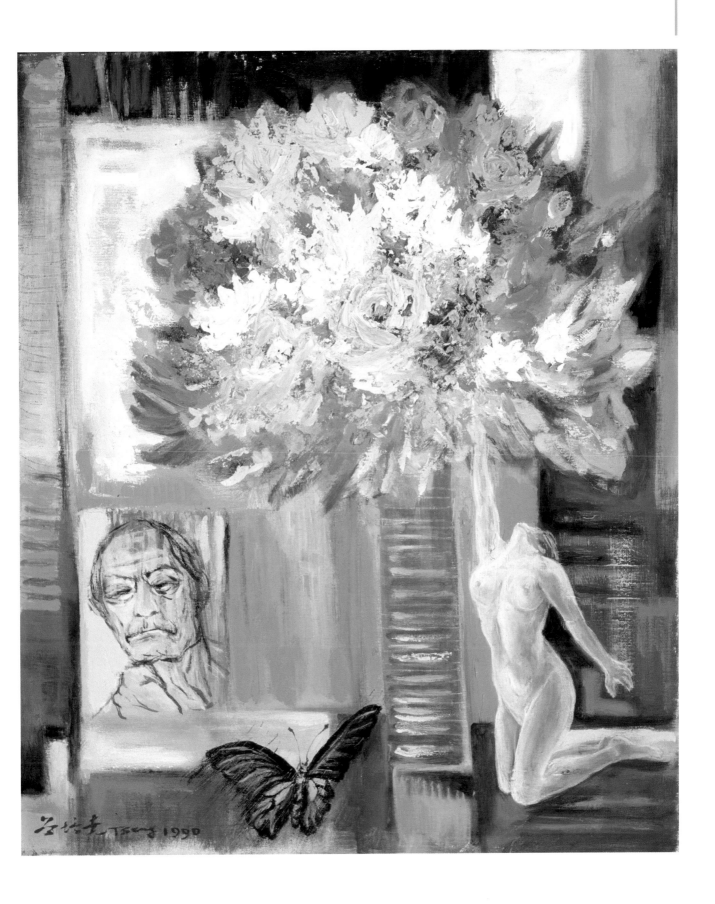

曾培堯生平大事記

1927	・出生於臺南市，父曾耀昆、母鄭氏。
1945	・開始從事繪畫創作。
1947	・受教於國立成功大學建築系教授顏水龍。
1953	・受教於國立成功大學建築系教授郭柏川。
1954	・和出身臺南望族的蘇淑澐結婚，婚後育有鈺雯、鈺慧、鈺蒨、鈺涓四女。
1954-85	・參加臺南美術研究會、擔任常務理事兼總幹事，襄助郭柏川會長，策劃推展南部美術風氣，培植新秀，達三十多年。
1957	・參展何鐵華舉行之第三屆「自由中國美展」，並協助南部巡迴展。
1958	・參展何鐵華舉行之第四屆「自由中國美展」，並協助南部巡迴展。
1962	・參展首屆西貢國際美展。於臺北國立臺灣藝術館舉行首次個展。
1963	・參展第七屆巴西聖保羅國際雙年展。
1965	・參展義大利羅馬現代藝展。
1967	・參展於耶魯大學美術館舉行的中國當代藝術邀請展。
1968-89	・和畫友臺南劉文三、高雄李朝進、潮州莊世和等人創始南部現代美術會，每年舉辦南部現代美展、現代文藝季講座及討論會，積極推展南部現代美術風氣。
1969-73	・參展國立歷史博物館主辦的「中國現代藝術」巡迴展，巡迴歐洲各國、美國與中南美洲。
1970	・個展於臺北美國新聞處林肯中心。 ・參展於馬德里現代美術館舉行的西班牙國際現代美展。
1971	・參展第十一屆巴西聖保羅國際雙年展。
1972	・應美國國務院邀請訪問美國，並訪問歐洲六個月，除於紐約、夏威夷、巴黎、蘇黎世舉行個展外，並應邀於紐約聖若望大學、瑞士蘇黎世大學東方研究所演講「中國繪畫：古代到現代的演變」。 ・榮獲教育部六十一年度社會教育金質獎章。
1973	・參展於美國希柯希美術館舉行的「中國現代名家十人展」。
1973-85	・和臺南畫友陳輝東、林智信、劉文三、王再添、陳泰元等創始「六合畫會」，每年舉辦六合畫展，國內外畫家聯展，帶動臺南美術風氣。
1974	・個展於國立歷史博物館國家畫廊舉行。
1974-78	・參展東京都美術館舉行的「中國現代繪畫十人展」。個展於美國費城舉行。

1978	·個展於臺灣省立博物館（今國立臺灣博物館）舉行。
1979-80	·由行政院新聞局安排赴美國洛杉磯、紐約、華府、加拿大多倫多、比利時布魯塞爾、奧地利維也納等地舉行個展，並進行藝術專題演講，為期六個月。
1979-83	·連續四年參展香港國際版畫邀請展。
1982	·個展於華盛頓特區、布魯塞爾舉行。第二度由行政院新聞局安排赴美國洛杉磯、華府、比利時布魯塞爾等地舉行個展及專題演講，接受美國之音、洛杉磯電視臺訪問，為期六個月。
1983	·參展漢城第四屆國際版畫展、西德第七屆國際版畫展。
1984	·參展西班牙第六屆雙年國際版畫展。個展於臺灣省立博物館舉行。
1985	·參展韓國首屆亞細亞國際現代美展。應邀參展臺北市立美術館「當代版畫邀請展」、臺北市立美術館「國際水墨特展」。
1986	·參展日本金澤美術館「1986國際美術展」。個展於國立歷史博物館國家畫廊舉行。應邀參展臺北市立美術館「中國現代繪畫回顧展」、臺北市立美術館「中國水墨抽象展」。
1987	·參展漢城國立現代美術館「中國當代藝術展」。
1988	·應邀參展臺中臺灣省立美術館（今國立臺灣美術館）開館展之「中華民國美術發展」展。
1989	·應邀參展臺北國立歷史博物館「當代藝術發展藝術家作品展」。
1990	·完成生平最大心願，將四十五年的創作精華編印成冊，展現藝術創作成果。
1991	·病逝於臺北市立陽明醫院。
2014	·臺南市政府文化局出版「美術家傳記叢書／歷史・榮光・名作系列——曾培堯〈聲聞乘〉」一書。

參考書目

· 李醒塵，《西方美學史教程》，新北市：淑馨出版社，2000。
· 房龍著，衣成信譯，《人類的藝術》，臺北市：知書房，1999。
· 曾培堯，《曾培堯畫集》，藝術家出版社，1990。
· 曾培堯，〈一個藝術家成功的條件〉，《藝術家》雜誌，第4期，1975.9，頁6。
· 曾培堯，〈保存古建築物〉，《藝術家》雜誌，第13期，1976.6，頁7。
· 曾培堯，〈從日本文化財保護法談起〉，《藝術家》雜誌，第20期，1977.1，頁8-9。

❙ 本書承蒙曾培堯家屬授權圖版資料，特此致謝。

國家圖書館出版品預行編目資料

曾培堯〈聲聞乘〉／蔡獻友 著
－－初版－－臺南市：臺南市政府，2014〔民103〕
64面：21×29.7公分 --（歷史‧榮光‧名作系列）

ISBN 978-986-04-0575-0（平裝）

1.曾培堯　2.畫家　3.臺灣傳記

940.9933　　　　　　　　　　103003304

臺南藝術叢書 A017

美術家傳記叢書Ⅱ｜歷史‧榮光‧名作系列

曾培堯〈聲聞乘〉　蔡獻友／著

發 行 人｜賴清德
出 版 者｜臺南市政府
地　　址｜70801臺南市安平區永華路二段6號
電　　話｜（06）632-4453
傳　　真｜（06）633-3116
編輯顧問｜王秀雄、王耀庭、吳棕房、吳瑞麟、林柏亭、洪秀美、曾鈺涓、張明忠、張梅生、
　　　　　　蒲浩明、蒲浩志、劉俊禎、潘岳雄
編輯委員｜陳輝東、吳炫三、林曼麗、陳國寧、曾旭正、傅朝卿、蕭瓊瑞
審　　訂｜葉澤山
執　　行｜周雅菁、黃名亨、涂淑玲、陳富堯
指導單位｜文化部
策劃辦理｜臺南市政府文化局、財團法人台南市文化基金會

總 編 輯｜何政廣
編輯製作｜藝術家出版社
主　　編｜王庭玫
執行編輯｜謝汝萱、林容年
美術編輯｜柯美麗、曾小芬、王孝嬡、張紓嘉
地　　址｜臺北市重慶南路一段147號6樓
電　　話｜（02）2371-9692～3
傳　　真｜（02）2331-7096
劃撥帳號｜藝術家出版社 50035145

總 經 銷｜時報文化出版企業股份有限公司
　　　　　　｜地址：桃園縣龜山鄉萬壽路二段351號
　　　　　　｜電話：（02）2306-6842

南部區域代理｜臺南市西門路一段223巷10弄26號
　　　　　　　｜電話：（06）261-7268
　　　　　　　｜傳真：（06）263-7698

印　　刷｜欣佑彩色製版印刷股份有限公司
初　　版｜中華民國103年5月
定　　價｜新臺幣250元

GPN　1010300397
ISBN　978-986-04-0575-0
局總號　2014-149

法律顧問　蕭雄淋